U0003027

TADAO

歩きながら考えよう——建築も、人生も

邊走邊想

安藤忠雄 永不落幕的建築人生

安藤忠雄——著　鄭衍偉——譯

ANDO

【目次】

安藤神話的建構

都市偵探、實踐大學建築學系副教授　李清志

安藤忠雄這些年來，成為臺灣民眾最熟悉、同時也最崇拜的日本建築師。幾年前安藤忠雄來臺北演講，竟然有上萬人湧入臺北小巨蛋，希望一睹建築大師的風采，這樣的盛況與AKB48、少女時代、甚至Lady Gaga的演唱會，猶有過之而無不及。

為什麼一位年過中年、其貌不揚的日本建築師，居然

在臺灣如此受歡迎，甚至成為一種傳奇？令人十分不解。

安藤忠雄充滿禪意的建築風格，固然是他受歡迎的原因之一，但是安藤忠雄本人的傳奇人生與奮鬥精神，可能才是形塑「安藤神話」的重要因素。

「安藤神話」可以歸納為兩個面向，一方面強調安藤的素人背景，沒有受過專業建築訓練，卻可以自學成為世界知名的建築大師；另一方面則強調安藤忠雄「鬥」的人生，他有著過人的毅力，在挫折中，反而越發強悍、奮鬥，造就了他今天的建築地位與事業。

關於安藤先生沒上過建築學校，僅憑藉自學成為建築大師這件事，本身就是一種傳奇性異常強烈的故事，日本人甚至將他稱作是「野武士」，意即他不屬於任何門派，

四處漂泊，單打獨鬥。事實上，這正是英雄的特點，經典西部電影「日正當中」，正義的警長總是要單槍匹馬，孤獨地去面對眾多的歹徒，那種悲壯的場面，正是突顯英雄性格的重要背景。

日本建築業界學閥派系分明，安藤忠雄沒有學閥靠山的獨行俠性格，有如美國個人主義下的超級英雄人物，是超人、閃電俠或鋼鐵人這類人物，他們雖然最後也加入所謂的正義聯盟，卻仍舊是個人色彩濃烈。日本其他建築師就像是日本超人，假面騎士、超人力霸王（臺譯：鹹蛋超人）或科學小飛俠，喜歡集體式的戰鬥方式，總是要合體或組合，才能成就火鳥功或閃電旋風般的絕招。安藤忠雄的孤獨騎行，在習慣團體作戰的日本人前，更像是個西部

英雄！

英雄是如何形成的？這是人們最好奇的部分。電影中的英雄通常不會描述英雄的養成過程，他們總是像閃電般突然出現，暴衝式地解決了壞人，然後又揮揮衣袖，不留下任何情感，沒有人知道他從那裡來、會往那裡去？對於建築界而言，大部分的人也不知道安藤忠雄是從何那裡來？沒有人和他上過同一個學校或建築科系，他就像沒有身世的獨行俠，令人佩服，卻又令人好奇！

就好像為什麼他的雙胞胎兄弟不姓安藤？他的家庭生活如何？他住的家是否也是清水混凝土？這些疑問在這本書中，我們或許可以得到部份解答，但是安藤神話中，卻仍有許多令人不解的環節。神秘感讓英雄更加傳奇，也讓

他迷宮般的建築氛圍不致於破滅。

不可否認地，安藤先生的拚勁與毅力，叫人十分佩服！他的奮鬥故事，充滿了勵志性，就像林書豪一般，在長久的挫敗之餘，仍舊努力奮戰，最後終於逆轉勝成功！或許運動員的奮戰精神，早已內化在其心中；也或許他的人生果真是充滿著戰鬥。

這種奮戰態度多少揉合了武士道的精神，同時也融入其建築態度，以致於他的建築不僅擁有空間的詩意，同時也傳達出武士道的堅持。

多年來，我走遍日本各地，尋訪安藤忠雄的建築，感受到他建築空間的神奇魅力。我必須說，安藤忠雄的傳奇已經成了一種神話，而且這些建築成為他神話的具體保

證。讀安藤先生的傳記，多了解安藤忠雄，對讀者的人生觀肯定有正面的影響，甚至具有向上提升的效果。

十年——安藤大師 vs 安藤建築師

我與安藤先生認識近十年，在不同的時空、場景、事件中，我觀察到不一樣的安藤忠雄，甚至一直在「重新發現安藤」。最近，亞洲大學安藤藝術館天天趕工，我常常在深夜收到來自大阪安藤事務所的圖面，看圖的仔細度令人震撼。我心中開始浮現一個念頭：安藤先生到底是什麼樣的人？甚至，安藤忠雄是誰？

安藤先生是個傳奇人物，他從小家境不好，不能提供他上大學，但熱愛建築的他，流連在舊書攤中翻看世界建築名作，「一年就把大學四年的書讀完」，甚至當業餘拳擊手來賺取獎金，才能遠赴歐洲進行他第一次建築之旅，直接向古往今來的大師們直接學習。返國後，這個蓄勢待發的小夥子在夾縫中奮鬥、自行開業，從一棟小房子開始，直到今日成為獲頒建築諾貝爾獎之稱的普立茲克建築獎的建築師。傳奇的安藤「大師」，讓我們讚嘆。

安藤先生是「建築大師」。自學建築的安藤忠雄成名很早，一九七〇年代來過臺灣，成為國際大師後就沒空再來，直到二〇〇二年由交通大學與遠雄建築獎邀請他來演講。二〇〇三年交通大學邀請他設計美術館與建築館，二

016

○○四年再來臺灣演講。那次，兩千個位子座無虛席，他

受到臺灣年輕人「期待大師、發亮眼神」的感動，第二天

向我說，「要為臺灣年輕建築學生和設計師辦旅行」，才

有了目前每年建築藝術界的盛事「安藤忠雄講解建築之

旅」。關懷學生的安藤「大師」，讓我們仰望。

安藤先生是環境意識的「宣揚者」。安藤忠雄在家鄉

發生阪神大地震時，人在歐洲，立即返鄉後看到大地千瘡

百孔，開始反省建築與自然環境的關係，認為人造的建築

要為自然環境而生，具體的作法就是發起「種樹運動」。

他經常在日本各地與居民和小朋友一起種樹，他近來告訴

我們，「房子蓋好時，算尚未完成，持續種樹十年讓整個

環境都綠化，才是建築完工的時候」。他又說，「房子完

工時在前面種樹，等到樹長大把房子遮住，才是好建築」。這就是安藤忠雄。關切環境的安藤「大師」，讓我們省思。

安藤先生是人生際遇的「演說家」。安藤忠雄自創的「安藤風格」迷倒全球，在日本、亞洲、歐洲、美洲，都有大量的「粉絲」在他的作品中流連忘返，也有大量的「建築師粉絲」在各個基地以安式風格的設計向安藤忠雄致敬。二〇〇六年六月九日在臺北小巨蛋的演講，一萬兩千人進場，安藤讓臺灣經驗到「建築也是社會品牌」、「建築也會崇拜大師」、「建築正走向大眾」。巨星式的安藤「大師」，讓我們呼喊。

安藤先生不只是大師，也是道道地地的建築師。在他

為臺灣學生與建築人安排建築之旅中，我們參觀大型工地六甲醫院，當大批工程人員只因安藤一句話，就局部停工、準備安全帽、貼好圖面、發好資料、架好麥克風、舉起分組看板，帶領我們在工地中體驗安藤忠雄建築成熟前的發育過程，讓我實地體會安藤之所以為安藤，他專注的「態度」是從設計貫徹到施工。念茲在茲的安藤「建築師」，讓我們動容。

安藤先生是一位為教育奉獻的建築師。二○○三年七月，名滿天下並擁有最多粉絲的安藤忠雄，竟一口答應為交通大學設計「建築館與美術館」，他知道我們經費不寬裕，只收在日本設計費的百分之十四，就為我們設計了一棟安藤建築。他同時說，建築系學生如果能在大師名作中

天天生活，不需要老師教，就能學好建築，「但世界上只有哈佛建築系和交通大學建築所有這樣的企圖」。以建築來幫助別人的安藤「建築師」，讓我們感動。

在亞洲大學安藤館的工地，一千兩百零八人親自報名，親眼見到安藤建築中那麼純淨的清水混凝土牆是怎麼建造的？怎麼選水泥、選沙？親眼看看耳熟能詳的「清水模」到底長什麼樣？釘模板和灌漿有什麼困難（可以讓紀錄片和書上講得那麼神奇）？施工過程有什麼艱辛處？安藤先生為什麼都稱工程建造為「惡戰苦鬥」？為什麼工地如戰場？安藤先生上個月親自告訴我「品質不錯喔」。他的副手甚至告訴我「即使與日本所有安藤建築來比，亞大的藝術館是前段高品質的」。在施工過程中，他完全卸下

「大師」身分，一次又一次讓我親身體驗到，我所認識的安藤先生，其實也是一位兢兢業業、為業主著想的專業「建築師」。

十年的安藤經驗，最近感觸特別多，大師是看的、給眾人看，建築師是做的、做給自己看。

作者專欄文章參考

1. 安藤忠雄的天份與天才，2007-3-13 經濟日報。

2. 安藤忠雄的靜 伊東豐雄的動，遠見雜誌，2007. no. 254: 34。

3. 看安藤忠雄工地的感動，2006-3-8 中國時報。

4. 我為什麼要到亞洲大學一年？遠見雜誌，2008. no. 260: 34。

5. 為什麼一千兩百零八人要看安藤工地？遠見雜誌，2012. no. 308: 43。

安藤忠雄——
築夢踏實、無與倫比的建築勇者

建築觀察寫作者、策展人　謝宗哲

「旅行，造就了人。我仍舊探訪著世界上的城市，穿梭漫遊在大大小小的通路與街道，一再地行走、逗留在綿延不絕的巷弄裡而留下我的足跡。緊張與不安當中一個人迷失在不知名的地方，因著孤獨而感到嚴苛、迷惘，甚至不知所措。但總是能在那當中找出

一條活路，順利地全身而退，並繼續邁向下一個旅程。」

——安藤忠雄《都市徬徨》

這本書坦白說並不那麼地「建築」。

即便主要內容是安藤忠雄的自白與邁向建築的心路歷程，但它顯然不是一本單純為建築人所寫的書。我寧可把它讀成一本關於「永不放棄」與「築夢踏實」的勵志型生活札記。

話說回來，那麼安藤忠雄為何會成為這個時代的寵兒或說人們心目中的英雄？是因為他拿手好戲的陰翳禮讚式的清水混凝土建築嗎？還是他贏得了建築桂冠的普立茲克

建築獎？甚或是他曾讓東京大學破格邀請只有高職學歷的

他來擔任這個建築名門的教授？

我相信以上這些豐功偉業當然都會是原因之一，但是更決定性的或許會是來自於他充滿傳奇性的生涯吧。我認為那毫無疑問的會是一代勇者在追逐夢想所散發出的、某種充滿魅力的Romance吧。

是的，所謂的「Romance」通常被譯為「羅曼史」，這個字眼總是被曲解成只和戀愛有關的記憶或情愫，然而它更重要的是一種屬於個人內心的深刻憧憬，亦即所謂的「夢想」與某種「自我完成」吧。事實上，現在的一般大眾在為了生存，或者為了在社會中占有一席之地，總是會隨著主流價值而轉換自己最原始的那份初衷。譬如說，有

多少人是做著和兒時夢想一樣的事情呢？恐怕早就為了如何活下去而放棄了那最初始的渴望吧。然而，安藤忠雄最令人「感心」的，或許就是他在建築的這條路上所展現出的那股一往情深，所以這也是一本關於「生命之愛」的真情告白。

那麼為什麼說「邊走邊想」呢？我想這當然是深刻體會過生命歷程的安藤忠雄要對我們所發出的最重要訊息。我們也許一直都在打算如何進行「人生規畫」，試圖為自己安排一條妥善的路，甚至很多是受旁人（包括雙親、朋友等等）的影響所形成的結果，更多時候在走得不理想時而怨天尤人。然而，安藤特殊的成長歷程卻給了他相對大的彈性。他也許並不喜歡讀書，在學校表現也不怎麼出

色，但是卻能在生活中的體驗認清自己究竟最嚮往的是什麼。於是，在建築中看見自己的夢想時，他不會覺得自己沒有讀建築系科班而有所畏懼或任何情怯，只因為喜歡，所以就去看建築，透過自己的雙眼來確認這些建築怎麼被蓋出來、裡頭用什麼樣的材料、空間中呈現什麼樣的氣氛、有什麼樣的聲響、散發什麼樣的味道等等，都藉由自己的五感刻畫進自己的腦海與身體裡。於是，為了有一天能夠蓋出自己的建築，少年安藤就去學習相關的技能：無論是該如何畫建築圖、如何計算結構、如何選用材料、以至於如何做出理想的建築設計與表現等等。這一切都不是在所謂科班的大學裡所發生的，而是因為他愛建築，所以透過包括接受函授課程、到大學旁聽、到工地跟隨匠師學

習等不同的管道所完成的修業。所以他便在仰望著屬於自己的夢想與目標下邊走邊想，腳踏實地地逐漸走近屬於自己真正的嚮往。這種訴諸自己的渴求所行的作法，坦白說，在日常生活中是再稀鬆平常不過了，但或許社會上的某些主流價值與莫名的恐懼與憂慮卻讓人們認定某些資格與身分（例如學歷或任何專業證照與資格），不僅浪費了人們大半的青春，也鎖死了他們在人生道路上的無限可能性。然而，生命事實上終究會尋找到屬於自己的出路的不是嗎？安藤忠雄的成功與存在，無疑給予我們莫大的振奮與鼓舞。

　　我個人最感動的是他在創立安藤忠雄建築研究所之初，因為沒有任何工作上門，所以自主性地去觀察自己的

生活環境周遭的問題，勇敢地前往市政府做出提案的這段建築青年期的軼事。也許在一開始就知道這是任誰都不會甩他、有勇無謀的作法，但是如果不是對建築擁有足夠的熱情，是不會願意去做這種衝撞的吧。而這樣的做法即便他終於成為知名建築家，甚至有了建築桂冠加冕之後的「世界的安藤」，仍然未曾止息過。無論是對於大阪中之島的一系列建築提案，對於阪神大地震之後的復興，對於瀨戶內海諸島的經營，九一一事件後世貿大廈原址的Ground Zero，甚或是對於日本這個國家的未來，他仍舊熱切地提出他的建言，並且用著他永無止盡的熱情在感染著別人。

安藤忠雄持續奔跑的姿態，毫無疑問地是當代夢想實

踐家的典範。但願這本書能夠帶給讀者們無限的勇氣，以及重新省思未來的力量。

寓嚴肅於幽默，愛地球的佈道家

作家　藍麗娟（著《跟著安藤忠雄看建築》、
《人生基本功——建築師潘冀的砌磚哲學》），等15本書

幾年前，亞洲大學與天下雜誌在臺中市合辦一場安藤
忠雄先生的演講；周一晚上七點鐘，四千席次的會場竟然
湧入超過四千五百人，還有許多聽眾因下班遲到只能在門
口徘徊。

從四面八方如潮水般湧入臺中市的聽眾們，為什麼能
如此瘋狂？

他們只願親炙安藤先生的風采。

安藤先生的風采是什麼？

幾年前，筆者因為為安藤先生撰寫書籍，協辦演講，有機會數度親身見證。

我認為，他的風采特出，有別於大多數的建築師。那是：熱情，意志力，對自然環境與人文的關懷。

二〇一二年的今日，欣見安藤先生口述的《邊走邊想：安藤忠雄永不落幕的建築人生》問世。因為，安藤先生娓娓道來的人生故事，處處可見他實踐建築夢想的熱情，永不放棄的意志力，與時時不忘考慮人與大自然共生的堅持。讀此書如見其人。

不過，我認為，展讀此書比親見他本人還多了一種輕

鬆幽默，這使得本書具有異常的親和力，泯除一般人面臨大師時必恭必敬，致使大師不得不應對出某種身段的情形。

安藤先生如何輕鬆幽默？

比如，他說到二十出頭時首度到歐洲看建築，對他人生的影響——

看到一棟建築之後，我就花兩小時走去下一棟。

走路的過程中，我會回想先前看過的建築，也會思考之後要看的建築，腦袋裡一邊描繪這些事情一邊走路。過程當中也會畫些速寫。

因為深覺走路能幫助思考人生，於是，後來他常常建

議同仁走路回家——

　　我的事務所在大阪，以前京都大學的學生很多。晚上十一、十二點的時候大家都會開始心浮氣躁，我問說：「怎麼了嗎？」「最後一班車快要沒了⋯⋯」

　　「這樣你們走回京都不是也不錯嗎？」「耶？走回去嗎？」雖然學生很吃驚，可是大家都還是走回去了。

　　應該花了八小時左右⋯⋯

　　好幾年後，我有一次再見到這些學生。

　　「學生時代印象最深刻的一件事，就是花上一整個晚上從大阪走到京都。」

他們這樣跟我說。

安藤先生的幽默無與倫比，他像個冷面笑匠般，將他對建築的夢想與熱情，對生命價值的思索，人類對地球應盡的責任與使命輕鬆傳遞。談笑之間，人們體認安藤先生如佈道家般的用心良苦。

確實，他就是個愛地球的佈道家。

對他而言，理髮院、貨車司機與企業大老闆同等重要，都是愛家鄉、愛地球的尖兵。於是，安藤先生馬不停蹄，往往搭最早班的飛機前往國外看工地，再搭最晚一班飛機回國，假日也總是在一場場演講中度過。

當年，安藤先生在臺中的演講結束之後，堅持為聽眾

簽書才願移駕至飯店用晚餐。在餐廳，他見到美食卻無動於衷，仍滔滔說起他對大自然的熱愛，他如何作城市規畫，要如何小額募款植樹，藉此使大眾對土地認同。無論如何，安藤先生不放棄任何一個為「地球傳福音」的機會。

去年三月，震驚全球的東日本大地震發生。是年五月，安藤先生邀集諾貝爾物理獎得主小柴昌俊、指揮大師小澤征爾、優衣庫（Uniqlo）創辦人柳井正等人，共同宣布一項守護受災孩童的計畫：「要召募一萬名會員，每人每年捐出一萬日圓，以十年為期，目標募集十億日幣，守護東日本大地震遺孤」。

安藤先生在記者會上大聲說：「無論如何，孩子們都

不應該放棄夢想，孩子們的夢想，由我們來支持！」

猶記一九九五年，日本也曾發生舉世關注的阪神・淡路大地震，當時在國外出差的安藤先生隨即取消工作回到日本，發起一系列災後重建與植樹工作。這一回，年逾七旬的安藤先生仍挺身而出。

不輕視個人的力量，堅持相信夢想的偉大。從貧家出身的安藤先生，他的生命歷程就是一本夢想的見證書。

近年，由於老化與病痛，安藤先生的健康不復以往。

因此，書中的一段話，讀來尤其令人動容。

堅持夢想，想要實現它，需要非常強的能量。過去我曾經遭遇過無數的失敗，都還是一直保有這樣的能

量。

有人問我為什麼都不會膩，可以這樣繼續堅持下去？我想大概是因為我非常投入的關係。

我沒念過大學，也沒受過專業教育。有人委託我進行設計，我每次都把它當成是我的「畢業作品」來看待，全心全意投入其中。

畢生追尋夢想，至今仍把每一棟建築物視為實踐夢想的途徑，每一棟「畢業作品」都標誌著他永不落幕的建築人生。

他，是跨越二十世紀與二十一世紀的建築大師──安藤忠雄。

歩きながら考えよう──建築も、人生も

邊走邊想

安藤忠雄
永不落幕的建築人生

前言

我在大阪的下町[1]出生長大，高中畢業就開始從事建築方面的工作，可是完全沒有實際接受過建築方面的專業教育。

之所以會這樣，一方面是因為家庭經濟狀況，再加上我自己的成績也有問題，所以不得不放棄進大學讀書。

我是外婆一個女人家獨自一手帶大的。某天，我跟外婆談了一下自己對未來的想法。

「雖然我沒有學歷，可是我想要做建築方面的工作。」

「不要給人家添麻煩。要有責任擔當，遵守約定。堅持到底不能放棄。只要你能夠遵守這三點，就隨便你去做。」

她對我自由放任的程度遠遠出乎我的意料。

我就是在那時候回答：「那麼，我就試試看。」自此決定踏上建築之路。

1 下町：就語意而言，原本下町指的是城市中接近河川湖海的低地區。就社會意義上而言，由於封建時代地勢位居高處有利於軍事防守，連帶也造成武士貴族階級住在高處，工商業平民百姓住在低處這種不同社會階級居住在不同區域的現象。現代透過文藝創作等媒體渲染之後，下町也成為某種傳統庶民文化、老街風情的象徵。

看著別人做東西長大

左鄰右舍都認得我

我出生在一個孩子非常多的時代。國中的時候一個班有五十人,一個年級有七百人。

我現在是掛著建築師這個頭銜,但是以前對於數學的精密計算,或是美術之類的科目一點都不在行,成績也不好……唉呀,幾乎所有的科目都很差。成績總是比較接近倒數,全班五十人裡面大概四十名左右,大概是這樣。

外婆對於學校教育好像不太在意,「成績怎麼樣都無所謂。只要有精神有體力就好。」「功課在學校作。回家

以後就自由地去玩吧。」她是會說這種話，心胸很寬廣的人。

所以我幾乎都是在學校把功課作完，課本也都丟在學校。

雖然老師教訓我說：「要把課本帶回家。」可是我回他，「不要，我家裡跟我說不用帶回去沒關係。」總是把課本留在桌子抽屜裡面。

用功讀書考第一名被老師誇獎或許很光榮，可是這種事情對於當時的我來說，完全不認為那有什麼意義。

那時候左鄰右舍只要有人說：「有小孩在打架！」每次都會有人傳，「應該是安藤家那個忠雄吧？」總之我非常容易和人起衝突，就是一般所謂的孩子王。

有時候事情鬧得很大，外婆會拎個桶子跑來把水澆在我頭上破口大罵。

對外婆而言，她曾經說過她只有一個日子最開心。那就是運動會。因為我跑得比任何人都快。

從遊戲中學習待人處事

在學校作完功課，放學以後就在外頭盡情玩耍，我每天都過著這樣的生活。現在的孩子放學以後還要去補習班繼續上課，就沒有這種放學後的時間。

我那時候都是自由自在研究自己要怎麼玩。

譬如說今天去抓魚好了。根據你是要釣鯽魚還是要釣鯉魚，方法就不一樣。要從用什麼當餌開始想。我的腦袋裡面會一直盤算要用哪一種餌最好。

或者是捉蜻蜓的時候，會試著去思考要用什麼方法抓最好。

有時候從小學低年級、高年級到中學生一大夥人，大家會聚在一起玩。

一大群人一起玩，必然會出現整合大家意見的領袖，這種事情我也是在玩耍的過程當中學會的。

在我曾經接觸過的建築當中，位居自然環境的建案多得超乎我的意料。

我小時候親身體驗過捉蜻蜓、釣魚這些戶外遊戲。這

些體驗直到今天，當我在思考建築要和自然共生的時候，都還是派上相當大的用場。

捉蜻蜓、釣魚這些戶外遊戲，

在思考建築要和自然共生的時候，

都還是派上相當大的用場。

身邊就是生產製作的現場

我家附近是典型的下町環境，到處都是鐵工廠、棋盤店、棋石店、木工廠等等。到處都是「生產製作的現場」，可以近距離看到師傅們在工作的模樣，相當有意思。

我家對面就是木工廠，看人用刨刀刨木頭進行連續的木工作業非常有趣。我一放學就會跑去偷看，有時候師傅還會叫我幫忙。

像是這樣回憶過去，我想起有一件事情是促使我「想要成為建築師」的轉捩點。

我家以前是長屋[2]式的平房，國中二年級的時候，增建成兩層樓的建築。那個時候我也積極在那些工匠師傅旁邊幫忙。所謂幫忙，只不過是清潔打掃的程度，不過在旁邊觀察他們工作，看到自己從小到大居住的房子慢慢變化，覺得非常感動。

因為親身感受到製作的趣味，所以覺得當一個手上功夫了得的工匠或者是泥水匠也不賴。

說起回憶中的景象，就會想到一片蔚藍的天。

為了將長屋改建成兩層樓，我家屋頂上開了一個洞，

一束光線從通透的屋頂射進來。探頭一望，湛藍色的天空就在自己的頭頂上。感覺自己和天空瞬間非常貼近。

師傅們希望工作儘快進行，因此非常忙碌，幾乎沒時間吃午飯。只在口袋裡面放了類似長麵包之類的東西，工作中途拿出來咬一口手還在動，繼續不停作業。

平常他們會好好午休。可是如果做得太專心，連花時間吃飯都不願意。所謂「熱愛工作」就像這個樣子。我年幼的心確實感受到這件事情。

我也因此了解完全投入工作是多麼重要。

職業拳擊手時代

我進了工業屬性的高中，可是高中的成績還是完全讓人絕望。這時候我開始慢慢考慮未來的出路。

因此，我在高二的時候開始練拳擊。這是因為附近正好有間拳擊會館，我從外面看覺得，「這種事情我自己總該做得來吧」。

總而言之就是參加四回合戰，打贏比賽的話就可以拿獎金。記得當時獎金是四千日圓，那個時代剛進公司的大學畢業新鮮人薪水是一萬日圓。就高中生的角度來看，相

054

較之下金額相當高。

所以我覺得這個真不錯！和人打架就可以賺錢。當然，拳擊和打架並不一樣，可是我自己是這樣的感覺。

一開始先加入拳擊會館邊看邊學，之後拿到職業執照，開始出場比賽。在最初的等級裡面，我在肉體上多少占優勢，只要有某種程度的意志力就可以撐到最後，可以一直打到六回合戰。可是從那邊再往上爬，想要求勝就需要天分……

當時日本拳擊界有位名叫 Fighting 原田[3] 的頭牌明星。那個時代海老原博幸[4]、青木勝利[5]等選手也都很活躍。這些人有一次跑到我們的會館來練習。

剛開始只是單純感到開心，遠遠觀察他們在練習中的

戰鬥姿態。然而看了以後卻意識到無論是速度、力量，還是心肺機能的強度，我自己都完全無法和他們相提並論。

我除了四回合戰（C級）之外也參加六回合戰（B級），拿過好幾次獎金。可是親眼看到這些人練習以後，深切體認到自己就算再怎樣累積練習，終究還是沒有辦法和這些有天分的人一較高下。

一出現這樣的念頭我馬上就想放棄，辭掉了拳擊會館的工作。

就在這時候，因為我自己以前曾經有過幫忙蓋房子的經驗，就開始思考想要往建築之路發展。

2 長屋：長屋是日本傳統都市住宅相當常見的建築形式，各戶牆面並連共用，水平延伸連成一排建築。江戶時代的長屋多半都是一層樓的平房，外側臨街作為店面，面向街廓內側那面則是公共空間，巷弄裡設有水井，公共廁所等公共設施，為了防範火災不設浴室，洗澡必須外出前往澡堂。一般居民在街廓內側的長屋租屋生活，概念類似中國的大雜院或弄堂。

3 Fighting 原田：一九四三年出生，曾經拿下世界蠅量級、雛量級冠軍，許多拳擊專業雜誌稱之為有史以來最偉大的日本拳擊手。

4 海老原博幸：一九四〇～一九九一年。曾奪得世界拳擊協會（WBA）、世界拳擊理事會（WBC）蠅量級冠軍。與 Fighting 原田、青木勝利並稱「三羽烏」。

5 青木勝利：一九四二年出生，曾獲東洋雛量級冠軍。

第二章

朝建築師的目標邁進

下定決心自學成為建築師

先前已經提過，我並沒有進大學。

想要成為建築師就先進大學建築系念書，然後拿一級建築士執照，這是標準程序。可是因為我家的經濟狀況，以及更根本的成績方面的問題，我不得不放棄上大學這個主意。即使如此，我還是不想放棄走建築這條路，所以才會產生自學這樣的想法。

反過來說，除了自學之外，我並沒有其他的選擇。

高二春天，我第一次去東京，在那看到法蘭克‧洛伊‧萊特[6]經手設計的、尚未拆除的帝國飯店[7]，對她的美印象深刻。此外，因為我喜歡日本傳統建築，所以也有走訪京都、奈良周邊的書院[8]、數寄屋[9]、茶室[10]等等的建築。說不定我就是從這些事情開始對建築這條路建立起朦朧的印象。

我的高中是工業屬性的學校，學校有開設繪製設計圖的課程。

剛畢業的時候，我接觸的是室內設計的工作，譬如像是餐廳、咖啡店之類，要設計這些店鋪的室內裝潢和家具。

我的野心就是從這裡開始拓展，很想要做做建築設

計。

可是就算我想要做，也還是得進修。一旦決定要「透過函授課程來學」之後，平面設計、家具設計、室內設計、建築……等所有我感興趣的主題，我全部都去申請。

邊蓋邊學

像我這樣沒有學歷也沒有社會背景，當時大阪這個地方還是會有人有勇氣「把工作交給有夢想的人去作」。

雖然只是二十坪、三十坪左右的住宅，可是對方也是要花費自己一點一滴累積的積蓄，把夢想託付給我，說……

063

「你就試試看！」承蒙他的賞識，我才得以全心投入，邊蓋邊學。

另一方面，我必須要取得執照，這部分也是一個大工程。當時沒上大學，可是我還是拿到建築師資格，順利陸續取得二級建築士、一級建築士的執照。

丹下健三[11]大師門下有一堆名校出身、能力很強的弟子，可是我和那樣的人不一樣，覺得他們像是雲端上的人，我只能自己求學。我從來沒有想過要羨慕他們，或者自己不會輸給他們之類的事。因為我們的際遇不同。我認為，自己只要做和自己身分相稱的工作就夠了。

一心埋頭讀書

提到「自學」，或許大家會產生自由自在又享受的畫面。可是要學什麼？又要怎麼進行？這些事情全部都必須要靠自己去思考。事實上我是非常不安又很孤獨，可以說遇到非常多的困難。

到底自己現在在做的事情是正確？還是不正確？我真是一點頭緒也沒有。因此我自己會盡可能地埋頭讀書。雖說建築不是光靠讀書就可以學會的學問，可是閱讀有助於自己心態的累積，會連結到自信，感覺「因為自己讀過這

些，所以不會有問題」。

除了建築專書之外，像谷崎潤一郎[12]的《陰翳禮讚》[13]、和　哲郎[14]的《古寺巡禮》[15]、幸田露伴[16]的《五重塔》[17]這些日本名著我也都會讀。

《五重塔》的故事裡面，有一位名為遲鈍十兵衛的工人登場。

這個遲鈍十兵衛的形象和我童年時期遇到的工匠身影重疊在一起，讓我再度次意識到建築是一種用靈魂來鍛造的工藝。

對於一頭栽進建築世界，沒有文化素養也沒有社會背景的我來說，這些書帶給我許多勇氣。

日本建築巡禮

二十二歲（一九六三年），這個年紀如果是上大學的話，差不多就該畢業了。雖然我沒有上大學，可是我想要去走一趟屬於自己的畢業旅行，所以就開始「環遊日本之旅」。身為一個日本人，我想要用自己的眼睛仔細觀察這個國家的風景究竟是長什麼樣子。

我從大阪渡海到四國、九州、廣島、然後移動到北海道。當時日本的風光直到今天我都還記得一清二楚。六〇年代那時候到處都還留有許多美麗的民家、聚落、和豐富

的自然環境。

可是這樣的風景現在已經消逝無蹤。一百年後，不知道日本會變成什麼模樣。戰後的日本社會，建築物大約是以三〇至四〇年左右的壽命即遭到拆除。雖然這是為了想要創造更多新的建物，可是我認為應該要有計畫性的去建造一些能夠長久保留的建築。

我這次旅行還包含一個目的，就是去尋訪那些知名建築師親手設計的建築物。

香川縣有丹下健三先生建造的香川縣政府。從那邊開始有一系列建築像是廣島和平紀念資料館的底層挑空結構（piloti[18]，運用柱子將建築主體離地架高，創造出地面廣

場）、祈禱之泉、原爆受難者慰靈碑……等，一路通往原爆拱頂[19]。

雖然我事先完全沒有什麼預備知識就跑去現場，可是我記得自己看到這些壯觀的建築物非常感動。

此外還有一九六四年東京奧運的時候，丹下先生經手建造的代代木第一體育館。這棟建築物震驚了世界大眾。

「日本這個國家蓋得出這種建築，技術真是了不起！」創造建築的建築師本身很傑出，不過大家也認為日本人能夠接受這樣的建築物，文化水準很高。

這間代代木體育館造型非常現代，可是從遠方眺望也帶著一種寺廟或神社的氛圍。日本的傳統、日本人落實傳統的那種精神，還有專業技術人員的驕傲全部都藉由這棟

建築物展露出來。

　不只是外國人，連我自己看到它都認為，「日本人真是了不起。」覺得非常感動。

「就算規模很小，

我也想要作出可以對全世界引以為傲的建築。

這就是我成為建築師的起點。」

二十四歲漫遊世界

二十四歲的時候，這次我打算以探訪外國建築為目標再次踏上旅程。平民海外通行自由化是一九六四年，我隔年出發。可以說是抱著必死的心理準備。

那時候什麼旅遊導覽都沒有，身邊周圍完全沒有人去過國外。臨行前去找身邊的朋友打招呼，心想「我再也回不來了」，和大家彼此舉杯餞別。

大家為我「餞行」，其實內容多半是「這塊肥皂拿去」，或者「還是帶五條毛巾去吧」，或者「拿五支牙刷

走」之類。這種狀況現在好像完全沒有辦法想像，可是我就是這樣，背包全部塞滿收到的肥皂和牙刷踏上旅程。此外，還裝了好幾本想要讀的書，行李非常沉重。

我從橫濱到納霍德卡是搭船，再從那邊搭西伯利亞鐵路前往莫斯科。當時飛機還不是一般的交通工具，最後抵達目的地芬蘭的時候大概總共花了九天。

一開始讓我最訝異的，是我有生以來第一次看到水平線。海面上無邊無際延伸的水平線。接著，搭乘火車前往莫斯科途中，我也對在大陸上移動看到的地平線感到驚奇不已。

看到這樣的風景，我切身感受到「地球真的是圓的」。這句話理所當然，我也知道水平線、地平線是什

麼，可是實際親眼看到就是非常感動，覺得「一件事情如果不是親自體驗，真的沒辦法真正了解」。

就算是同一件知識，如果不實際體驗，不實際去執行的話，理解的程度簡直是天差地遠。

專心邁步，思考建築

我第一個目的地是芬蘭，五月的時候夜晚還是非常明亮。因為太陽不會西沉，夜晚一樣很亮，所以除了睡覺時間之外，我幾乎每天花上十五、十六個小時在走路。

我不搭公車，因為我也沒錢。我想包含旅館住宿費一

天開銷大概是五塊美金。那個時代一美元可以兌換日幣三百六十元，等於一千八百元。

看到一棟建築之後，我就花兩小時走去下一棟。

走路的過程中，我會回想先前看過的建築，也會思考之後要看的建築，腦袋裡一邊描繪這些事情一邊走路。過程當中也會畫些速寫。

「年輕」這個特質本身真的很棒。有體力，也有夢想。人最重要的精力來源就是「夢想」。就像「我好想要做什麼！」那樣。

我也經常叫事務所的同仁們要「用走的！」晚上去喝酒，如果錯過最後一班車的話我就會跟他們說：「用走的

回去吧。

我的事務所在大阪，以前京都大學的學生很多。晚上十一、十二點的時候大家都會開始心浮氣躁，我問說：「怎麼了嗎？」「最後一班車快要沒了……」「這樣你們走回京都不是也不錯嗎？」「耶？走回去嗎？」雖然學生很吃驚，可是大家都還是走回去了。應該花了八小時左右。

走在黑暗中，看見太陽緩緩升起。他們應該會具體感受到自己「活在當下」吧。

只要走路，自然而然就會開始思考。自己的人生這樣下去好嗎？這種問題有時候也會浮現在腦海中。

現在搭高鐵或飛機就可以便利地快速移動，連思考這些問題的時間都沒有就到達目的地了。

好幾年後，有一次再見到這些學生。

「學生時代印象最深刻的一件事，就是花上一整個晚上從大阪走到京都。」

他們這樣跟我說。

人類走路的時候就會開始思考。

有時候「自己的人生這樣下去好嗎？」

這種問題也會浮現在腦海中。

探查從古典到現代的建築

我從芬蘭開始，依序走訪法國、瑞士、義大利、希臘、然後抵達西班牙。心想應該繼續前往非洲比較好，就從南法的馬賽搭客貨兩用船到非洲，繞了一下象牙海岸，最後一路到開普敦。

從開普敦到馬達加斯加，然後搭船橫越印度洋到孟買。接著在印度流浪，跨越亞洲大陸到香港，轉往臺灣，最後回到日本。

因為就讀大學建築系的朋友們告訴我說，既然想要研究建築，一定要去看古希臘蓋在衛城山丘上面的帕德嫩神廟，再怎麼說這棟建築都非看不可，所以我跑了一趟。

第一次站在帕德嫩神廟前面，雖然被她的魄力震懾住，可是老實說完全不懂她哪裡偉大。後來，有其他機會再去探訪第二次、第三次的過程當中，才慢慢了解她的精彩之處。

用心研究，加深自己對建築的理解，就可以用自己的身體感受到她的魅力。

我懷抱熱切的心踏上旅程，想要從羅馬的古典建築一路看到現代建築，可是人類真的很有趣，投注在建築上的

熱情到半路上就停擺了。

從馬達加斯加搭船橫越印度洋前往孟買，大約要花一星期左右。因為我們是在赤道上前進，三百六十度放眼所及全部都是海，一直都是這樣的景色。徹底感受到「海洋很大，地球真的很廣大」。

我搭的是票價最便宜的船底艙房，每天食物都是豆子加麵包。這樣的狀況不停延續下去，腦袋裡面就會開始出現「好想要吃日本拉麵……」之類的念頭。想的全部都是食物。

一旦遇到這樣的狀況，就完全沒有閒情逸致去想什麼建築了。這個很想讀、那個很想讀，明明背包裡面裝了很多書，可是一點也提不起勁，而且也完全沒有那樣的力氣。

雖然是僅僅十個月的時間，可是在這段旅程中，不僅是建築，我也貼近觀察到人類的欲望，還有大自然的風光，得到相當寶貴的經驗。

事實上，當我下定決心要出國的時候，外婆跟我說：「錢不是用來放在那邊的。你自己要好好運用，它才會有價值。」非常樂意支持我。

我硬是把自己儲蓄的六十萬日圓全部帶在身上當盤纏。這趟二十世代的旅程正如同外婆的那番話，對我來說，變成我無可取代的一筆財富。

外婆說：「錢不是用來放在那邊的。

你自己要好好運用，它才會有價值。」

非常樂意送我出國。

出國尋訪建築的理由

　　就「為何要參觀國外一流的建築」這件事情來說，我認為藉由接觸偉大的建築、接觸創作者的世界，深入思考自己該怎麼做，這件事情很重要。

　　現在我也是只要有空就會去世界各地參觀建築。我也想要接受刺激，讓自己感受到要更加油。

　　建築這門學問，我認為真的是要實際去到現場，用自己的感官去體驗那個空間才能夠體會。

6 法蘭克・洛伊・萊特（Frank Lloyd Wright, 1867-1959）：美國建築師。在美國與日本參與過許多建築計畫。代表作有「古根漢美術館」、「考夫曼別墅」（落水山莊）、「自由學園明日館」等。

7 帝國飯店：法蘭克・洛伊・萊特經手設計的舊帝國飯店於一九六七年拆除，部分移至愛知縣明治村博物館保存。日本最具代表性的高級飯店之一。

8 書院：日本於十二至十四世紀左右（鎌倉時代）發展出來的建築形式。最初是武士階級為了接待客人的需求，在建築主體部分設置舉辦酒宴的房間，後來這種建築漸漸普及，發展出所謂「書院造」建築的住宅樣式。後代的和式住宅廣義上都受到書院造的影響。廣義而言，書院造指的是室內設有壁龕這類結構的房間。狹義上指的則是武家住宅建築物的整體樣式，不過並沒有非常嚴密的規格定義。

9 數寄屋：數寄屋是採納茶室建築風格所延伸發展出來的一種住宅形式。數寄日文和喜好（SUKI）同音，本意指的是「熱中文藝」、

「性好風流」，有點中文「玩物喪志」的味道。熱愛和歌、茶道的文人雅士被稱之為「數寄者」，茶室這類他們所使用的活動空間則稱之為「數寄屋」。後來延伸指稱所有此類建築風格的住宅。

10 茶室：十六世紀中葉以後（安土桃山時代），茶道美學開始轉型，先前日本上流階級崇尚中國唐宋精緻高雅的進口瓷器，建築物也朝向豪奢、莊嚴、正式的書院造發展。文人雅士為了對抗這種浮華的風氣，刻意追求簡樸的鄉村草堂風格，創造出狹小（四塊半榻榻米）卻充滿巧思的茶室空間。茶室建築肇始於千利休，他發展出稱之為 wabi sabi 的美學觀，並將其推展成獨立的建築形式。

11 丹下健三：一九一三～二〇〇五年，生於大阪。以現代建築的旗手身分活躍於業界。除了大阪萬國博覽會總規畫、都市計畫之外，他也跨上世界舞臺參與許多國家級的計畫。代表作有「廣島和平紀念資料館」、「國立代代木競技場」等。

12 谷崎潤一郎：一八八六～一九六五年，日本近代重要小說家。傳統美學、病態美學代表大師。

087

13 陰翳禮讚：谷崎潤一郎的隨筆集，論述幽暗與日本傳統美學的關聯，是談論日本美學的代表作品之一。

14 和　哲郎：一八八九～一九六〇年。哲學家、倫理學、文化史、思想史家。融合日本思想和西方哲學，創立獨自的思想體系，稱之為和　倫理學。

15 《古寺巡禮》：介紹飛鳥奈良的佛教美術書，是日本此類書籍的先驅。

16 幸田露伴：一八六七～一九四七年。小說家。與尾崎紅葉並稱，擬古典主義的代表作家，對中國文學和日本古典都相當有研究。

17 《五重塔》：幸田露伴的文言文小說，是他奠定地位的代表作之一。

18 piloti：底層挑空柱列是科比意所提出的現代建築五原則之一，讓自然綠意可以延伸到建築下方。其餘包含屋頂花園、自由平面、自由立面和水平長窗。

19 原爆拱頂：廣島和平紀念碑的外號。是當時原子彈爆炸之後殘留的建築遺骸，現在登錄為聯合國世界文化遺產。

第三章

興建住宅

住吉的長屋，人稱「隱忍的建築」

我在大阪某棟三軒長屋[20]正中央蓋了一座水泥素面的住宅。我接到委託，要在這片僅僅十三坪的基地上蓋一個家，所以就蓋了這棟「住吉的長屋」。這是我身為建築師在實質上的第一件作品。

老實說，這棟建築物的評價很差。是一個正面兩間[21]（約三點六公尺）×深度八間（約十四點四公尺）的水泥箱。這個小箱子分成三等分，正中央設了一個沒有屋頂的中庭。從一個房間走到另外一個房間一定要經過戶外，被

人家罵說：「下雨天還要打傘才能去廁所，到底是在想什麼啊！」

況且，「住吉的長屋」也沒有安裝冷暖氣設備。我自己是在長屋這種住宅環境裡面長大，把冬冷夏熱當成理所當然的事情在接受。因為我認為天氣冷的話，多穿一件就好，太熱的話，脫掉一件就可以了。

中庭雖然很小，可是光線會灑落，風也會吹進來。可以說是扮演一種小庭院的功能，而且是濃縮各種生活機能的一種永續空間[22]。因為它單靠自然能源就可以運作，不會增加什麼環境負擔。

屋主和我相同年紀，當時三十餘歲。住宅完工的時候我跟他說：「加油，要努力維持你的體能喔。」

他回我說：「沒有問題。」

可是，因為最近他真的是常常跟我說：「有點冷啊，很不舒服……」我就這樣鼓勵他，「振作，再加油一點，和你的房子拚一下。」

這棟「住吉的長屋」獲得一九七九年日本建築學會獎。雖然它也有入圍其他獎項，可是審查委員村野藤吾[23]這位知名建築師以決審委員身分出席告訴我說：「先不論建築物本身好壞，我對於有人在這裡生活真的是深感佩服。應該要頒獎給住戶。」

他這一席話，直到現在我都還是非常珍惜。

「我想要對安藤先生的夢想下注。」

「住吉的長屋」落成，

這個正面兩間×深度八間的水泥箱，

回應了屋主的心聲。

雖然先前我已經參與過許多建案，可是二十出頭、三十出頭那時候的人都很會作夢不是嗎？我當時也陶醉其中，客戶的意見幾乎完全聽不進去。

因為客戶本身也有很多幻想，「可不可以做這樣的浴室？」「可以設計這樣的房間嗎？」什麼念頭都拋出來。

可是這棟建築物很小，如果真的想要把自己想要蓋的東西都放進去，可能連廁所和浴室都沒地方放。所以我把廁所和浴室設在同一個房間，放棄浴缸改成淋浴間，下了很多工夫。

當然，生活是什麼、住宅是什麼，這些事情我都徹底思考過，最後才導出這樣的結果。

這棟建築是我年輕氣盛時的作品，所以客戶可能比較

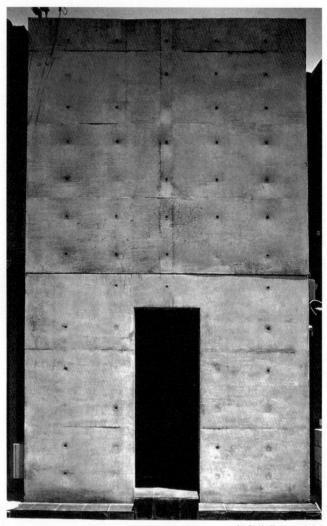

住吉的長屋・外觀

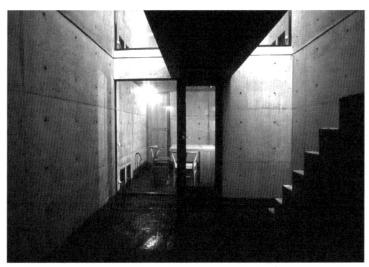

住吉的長屋·內部

可憐，我現在會這樣想。委託人把夢想託付給我，可是我不得不在某種意義上否定它。設計者本身年輕氣盛充滿幻想，客戶也充滿幻想。幻想獲勝的時候，建築物還是得繼續蓋下去。

「住吉的長屋」是和現代住宅形式非常不一樣的住宅建築。可是，「住吉的長屋」屋主歷經三十年直到現在，都沒有再做任何加工，一直住在那裡。

我當建築師已經很長一段時間，工作規模也變得越來越大，面對客戶的意見也變得比較能夠聽進去……然而，「都已經到這個年紀了，可以照自己的想法去做了吧」、「有些意見不要聽，就這樣進行吧」，最近也會開始這樣想。

安全自在是建築的基礎

上個世紀出現好幾位足以代表二十世紀的建築師，其中密斯・凡德羅[24]、法蘭克・洛伊・萊特、科比意[25]被人並稱為現代建築大師。

法蘭克・洛伊・萊特在日本非常有名。說起他為何那麼有名，其中一個原因是因為他在日本有好幾件作品。舊帝國飯店就是一個例子。雖然舊帝國飯店在設計風格上廣為周知，可是事實上，在本館安設照明舉辦落成發表會那一天，一九二三年九月一日上午十一時五十八分，

爆發了關東大地震。

飯店的落成發表會是在正午。雖然經歷芮氏震度七點九的強烈震盪，可是本館完全沒有損傷。

這讓我覺得世界一流建築師作出來的成果真的很了不起。我先前曾經參與過阪神‧淡路大地震的災後復興工作，認為蓋房子必須要擔負起讓人感到安全自在的責任。

「建築不單只關於設計。施作的時候必須要謹慎考慮到安全自在這些機能要素。」法蘭克‧洛伊‧萊特的書這樣寫過，我看到非常認同。

建築這門學問必須要在一個大範圍之下考慮到各式各樣的細節，我從大師身上學會這件事。

科比意的影響

　　我接觸到二十世紀知名建築大師科比意的作品集，是在二十歲那年。

　　這本書在現代建築的書目中屢次登場，我在舊書店隨手翻閱，書中收錄了許多照片、速寫和草圖。

　　雖說是舊書，對我來說還是非常昂貴，沒有辦法馬上下手。總而言之我只能盡量讓書不要被賣掉，把它藏在書堆最底下，然後離開。之後也常常跑去店裡確認書還在不在，反覆把書藏到最底下，過了一個月才終於買回家。

這本書我不只是拿來翻，我還模仿書裡面收錄的設計圖和草圖，反覆抄錄好幾次。

後來，一九六五年我下定決心前往歐洲旅行，當年八月科比意就過世了。

我抵達法國的時候是九月，雖然沒有辦法見到科比意，可是他建造的薩佛伊別墅、廊香教堂、拉圖雷特修道院（La Tourette）、馬賽公寓等等，我都盡可能跑了一趟。

明明這些建築物我都已經看過照片，可是實際看到卻比原先想像的還要新奇，讓我覺得非常吃驚。

科比意出生於瑞士一個名為拉秀德豐的山中小鎮，後來前往巴黎。他沒受過專業教育就開始工作，是一個自學

起家的建築師。他自己設法開創自己的路，提出許多計畫，可是發展得不是很順利，幾乎連連遭到拒絕。

可是，即使走得不是很順，他還是沒有放棄，持續進行挑戰。我非常景仰他這樣的生活方式，受到他很大的影響。因為我也是這種屢屢受挫的人。

難得來到這個世上，日子既然要過就應該要讓自己樂在其中。我認為只要全心投入，就算失敗、不順利，只要自己能夠再重新訂定目標，這樣過也很好。

以前我曾經在事務所養狗，替狗取名為「科比意」。我想要用我尊敬的建築師來命名，一開始覺得丹下健三先生的名字很不錯，可是員工們都反對。

他們說當時丹下先生還活著，用大師的名字來叫狗不好。

所以就將牠取名為科比意。取這個名字，是希望大家看到狗狗在事務所活蹦亂跳的模樣，也可以和科比意一樣，「就算工作進行得不如預期，也不會感到沮喪，可以繼續堅持下去。」

科比意自學建築，

就算走得不是很順也不會放棄，

持續進行挑戰。

我非常景仰他這樣的生活方式，

受到他很大的影響。

就算開設事務所也沒工作

一九六〇年代末，二十八歲的時候，我在大阪梅田設立了小小的事務所。

可是雖然開設事務所，卻完全沒有工作委託。因為沒有什麼正式設計建築的機會。當時一天到晚都在想：如果可以蓋這種房子的話……這類的事情。

現在腦中也是同時在進行各式各樣的計畫。可是當時更誇張，從早到晚都在想建築的事。我想當時那些過程都是在為現在打基礎。

總而言之，當時我每天都很悠閒，會去大阪事務所附近的空地打轉，構想一些計畫。整理好想法以後，就跑去拜訪空地的地主說：「你想不想蓋這樣的房子？」因為事出突然，也曾經被人家罵說：「你在盤算什麼？」

畢竟素昧平生，對方應該也嚇一跳。

可是對我來說工作不是等來的，是自己創造出來的。不是等對方來委託，而是自己統整想法去提案，「要不要試著做做看這種東西？」尋找那種看完以後會說「那就做吧」的客戶。

可是我還是一直碰壁。一般人這時候大概就會開始陷入沮喪，認為自己走錯方向，可是即使我不斷遭受拒絕，還是一直持續在想，現在究竟可以做些什麼。

107

雖然沒有找到工作，可是這些經驗確實變成了一筆非常寶貴的財富。

工作不是等來的，

是自己創造出來的。

20 三軒長屋：包含三戶住宅單元的長屋。

21 間：日本尺貫法的長度單位，原本古代指的是兩根柱子之間的距離，所以稱之為間。面積一坪的正方形，一邊長度等於一間。

22 永續（sustainable）：可以持續、永續發展的社會或環境。

23 村野藤吾：一八九一～一九八四年。生於佐賀縣。經手許多民間建築。運用許多裝飾元素建立自己獨特的表現風格。代表作有「日本人壽日比谷大樓」、「日生劇場」、「箱根王子飯店」等。年過九十之後依舊設計許多作品。

24 密斯．凡德羅（Ludwig Mies van der Rohe, 1886-1969）：德國出身的美國現代建築大師。創造出玻璃帷幕摩天大樓的原型。代表作有「巴塞隆納萬國博覽會德國館」、「西格拉姆大廈（Seagram Building）」等。

25 科比意（Le Corbusier, 1887-1965）：瑞士出身的法國建築師。致力於新型都市計畫。代表作有「薩佛伊別墅」、「廊香教堂」等。

建築師這一行

在東京大學任教

我從一九九七年開始在東京大學任教。

然而因為我自己從來沒有讀過大學，所以當人家邀約

我說：「你想不想來東京大學教書？」當下確實是一則以

喜一則以憂。

當時大阪商人，前三得利會長、已故的佐治敬三先

生，以及當時兵庫縣知事貝原俊民先生等等都很關照我，

我和這些人生經驗豐富的前輩聊了很多。

「你生在大阪長在大阪，適合在大阪打拚。你這種只

懂建築的人，去東京大學那種只會讀書的人聚集的地方幹麼？」

雖然大家不停告誡我說不成、這樣不成，最後終究還是同意：「只要是從大阪通勤的話那就無所謂。」他們告訴我：「你是一個很有趣的人。要好好運用你的青春。所謂青春，指的不是二十歲、三十歲這種年齡上的時期。不管你是六十歲也好七十歲也好，只要活得有目標，你就是在揮灑青春。要好好觀察別人的模範。建築物有一點瑕疵無所謂，社會大眾有一點困擾也無所謂，你要好好發揮你的青春。」

因為我自己沒有上過大學，和教書比起來，有這個機會可以和優秀的學生一起學習我會想去。所以最後我作了

這樣的決定。

在我事務所工作的員工也有很多人是東京大學畢業。

我知道東京大學的學生大概是什麼感覺，包含他們的氣質在內。雖說不好相處，可是蓋房子的目標大家都很一致，所以並沒有感覺很不自然。

第一次去東京大學教書時的狀況，我還記得很清楚喔。

「哇──來了──」我好像被當成是一個從大阪跑來的「游擊隊」。老師們的反應是「這傢伙靠得住吧？」學生們也覺得「恐怖唷。」

我在大學上了許許多多的課，覺得自己也和學生一起學到很多。

此外，我的世界也跟著拓展。除了建築之外，像是社會、地球等等知識，關照的範圍必須要再拉得更大。

畢竟建築這種東西是一種「公共物」。因為不管你喜不喜歡，不想看也會看到，不想有所牽連也會受到影響。建築的核心到頭來還是「公共空間」，不論規模大小。因此我認為必須要經常學習怎樣透過建築來和社會進行溝通。

建築師必須關心人類和社會

建築師這個行業必須接觸客戶、專業技術人員，還有環境，必須一邊關照各式各樣的人一邊磨合，才能夠蓋出一棟房子。

因此我認為建築師必須要對人有感情，對社會有想法。這個工作必須要和其他人共事，如果對其他人漠不關心的話，事情幾乎沒有辦法進行。然而很可惜，我幾乎沒有辦法從最近的年輕人身上觀察到這種體恤。

稍早一點的年代，我們會和左鄰右舍的小孩玩耍，體

驗人際往來；陪伴花草、貓狗這些生命一起生活，知道這些生命將會一點一點老去。這些事情原本理所當然，可是現在的孩子可能已經沒有這樣的時間，或許是因為大家都拚命在讀書吧⋯⋯

一想到這些人將會成為這個國家的主人翁，就越來越擔心社會環境會惡化。

譬如說，掌控國家的人必須要同時具備對生命的情感，對環境和地球的關注，還有對其他人的同理心，所以這些人才必須要努力就讀優秀的學校；為了達成這個目標，必須努力用功考試。

教育只能夠透過測驗來篩選人才。現在的年輕人某種程度上從幼稚園就拚命用功面對這些測驗，想要擠進一流

大學。

就讀一流大學，在一流企業工作未來就會幸福，這種幻想直到現在還是根深柢固。然而，不同的孩子擁有不同的優點。發掘他們的長處是父母所必須扮演的角色，也是父母的責任。

我認為教育的本質是透過人格教育和知識教育兩者並行。人格教育必須要由父母來做，可是父母和孩子接觸的時間太短，這樣下去孩子也沒有辦法受到教育。教育小孩是非常辛苦的一件事。

我的事務所裡面也有很多東京大學畢業、讀研究所之後才來大阪的人。這些人如果關心體驗、責任，還有人類

的生命，我就會認為他非常有潛力。可惜大部分的人一開始都欠缺這個部分。然而，我認為這些事情還是可以教，所以才錄取他們。

現代社會被稱之為「全球化社會」。經濟方面確實是已經全球化，可是思想都還沒有調整到全球化的階段。日本人的意識退縮回到非常非常狹小的地方。

一想到這件事，我就覺得要盡早讓孩子們具備「亞洲是連結在一起的，而地球是一個整體」這樣的觀念。父母必須要經常教導他們，讓他們感受到這件事才行。

有樹的時候，
要讓蓋起來的房子彷彿有所遮蔽

　　建築這種表現形式就算不想看的人也會看到，不論你喜不喜歡，不想要有所瓜葛的人也都會受到牽連。

　　我二十出頭在設計事務所打工的時候，曾經有人告訴我，「建築師這種人需要才華。不過就算沒有才華，還是有方法生存。」當初我以為他的意思是要用專業技術人員的身分生活下去，可是我錯了。

如果建築基地上有一棵大樹，就蓋一間可以藏在樹蔭間的房子吧。如果沒有樹，就在建築物前面種三公尺左右的樹。「三年後樹會長高，就看不見建築本體了，就算房子本身設計得有點糟糕也沒有關係。」他這樣告訴我。那時候我只是單純理解成建築物和樹木之間的關係本身也是一種設計。

過了幾年之後，我才發現「建築本體、對向，還有周邊的房子同時都和鄰近整體環境有著很深刻的連結。」發現他教我的其實是這個。後來蓋房子的時候，我都會盡可能地依循他的指點。

此外，我認為建築物不是單一的物件，腦中一直有這

樣的想法，也會以這件事情為前提來提出構想。

打掉舊同潤會[26]青山公寓，建設「表參道之丘」的時候，我覺得那條路上並排的欅木也是街區的財產之一。為了不要破壞寶貴的風景，我心裡強烈感受到建築物不可以蓋得比欅木更高。

如果完全不顧慮周遭環境，單單依自己喜歡的設計蓋一棟孤立的地標型建築，結果會是如何？這樣沒有辦法塑造街區環境。與其如此，照我們自己的思考方式來表現還比較好。順著這樣的思路，就變得更加意識到周邊環境。

先前提過的「住吉的長屋」是一九七四年接到委託的建案。大約同時，神戶的住吉那裡也有工作上門。神戶的

住吉和大阪的住吉，我幾乎是同時在進行兩個建案。

神戶的住吉那邊有三棵巨大的楠木，還有一面古老的磚牆。這幾棵威武的楠木已經生長兩百年，當地居民非常喜歡他們，絕對不可以砍。就兼顧環境的觀點而言也不應該動，所以後來蓋房子的時候把楠木和磚牆保留了下來。

相較而言，大阪的住吉那邊原本是町屋[27]，建築基地上沒有樹。設計的時候，我把過去透過「中庭」和自然共生那種生活型態延續下來。雖然切入的角度不同，但是兩棟住宅興建的時候都有顧慮到要如何將自然環境納入建築設計當中。

阪神・淡路大地震的衝擊

一九九五年一月十七日，芮氏震度七點三的大地震侵襲阪神・淡路那一天我人在倫敦。我看到新聞了解災情慘重，慌忙取消工作。回國看到災害現場，那時候真的是感到徹底絕望。因為放眼望去只見一片斷垣殘壁。

城市和建築原本應該是讓人們感到安全自在、保障人們舒適生活的空間。看到城市徹底崩塌的模樣，真的是深切感受到面對大自然的力量，我們可以說是完全束手無策。

既然如此，我不禁開始思考自己身為一個建築師究竟

可以做些什麼？我想可能要花上十年左右才有辦法重建過去屋舍儼然的榮景，然而周邊應該還是連帶需要一些什麼吧⋯⋯

這時，我想到為了永遠紀念那些過世的人們，可以在受災地區種植紫玉蘭、日本辛夷、大花四照花等等春天會綻放白色花朵的樹木，開始構思「兵庫綠色網絡運動」。

受災地區擁有十二萬五千戶的重建住宅，我把目標設定成它的倍數二十五萬棵樹，希望居民自己親手種在災區。一棵樹需要五千日圓的預算支出，運用捐款推動之後，總計大約種了三十萬棵。紀念性的第三十萬棵還請天皇陛下和皇后陛下光臨淡路島親手種下。

126

然而，這件事情不單只是種完樹就告一段落，培養的過程也很重要。我希望能夠藉由這個過程將自然與建築、自然與樹木、人類的生命這些主題傳給下一個世代的孩子。

這是一個環境運動、同時也是一個企畫，希望能夠培養孩子，讓他們能夠關心其他的生命。

建築師的工作不僅只是蓋房子

二〇〇一年九月十一日，在美國同時多起恐怖事件之後，我提案想要在世貿大樓的遺址上「興建一座陵墓」。

或許有人會認為這件事情似乎已經超越建築師的領域，這是一種想法，可是紀念性地標也是建築所必須扮演的角色之一。建築師必須要將周邊環境、地球環境還有歷史都納入考量，思考透過建築物能夠表現什麼。

由於美國這個經濟大國將「經濟至上主義」拓展到全世界是九一一的問題根源之一，我想在後九一一時代，與其再次興建經濟至上主義的建築，不如興建陵墓型的寬闊廣場。廣場整體鋪上草皮，就算這裡曾經發生悲慘的事故，可是從今以後美國會和全世界的人一起在地球上和諧共處，似乎可以嘗試作這樣的表現。我就這樣提案。

很遺憾對方完全不當一回事，並且回應說「就經濟層

面而言沒有任何益處」。他們的反應正是引發悲劇的部分原因。雖然我認為這個建築應該要展現出對於芸芸眾生的情感，可惜並沒有被接受。

種植樹木

建築師不是只要蓋房子就好，還必須要把整體環境一起列入考量。

到目前為止，我參加過各式各樣的植樹活動。我從一九八七年開始，就和當時的兵庫縣知事貝原俊民先生一起啟動計畫，想要讓兵庫的街道增添綠意，推動「營建施工

的時候必須要同時種兩棵樹！」

此外，為了保育瀨戶內的自然生態，「瀨戶內橄欖基金」也在二〇〇〇年開始運作。這是中坊公平[28]先生和我擔任召集人發起的運動，以橄欖為象徵，在瀨戶內海沿岸種植適合當地環境的樹木。

瀨戶內海總共大約有三千座島嶼。其中有人居住的據說大約有五百個。然而從一九六〇年代開始，營造業就開始在這些島嶼上開採填土用的砂石，工廠排放的亞硫酸氣體造成樹木枯萎，最後造成此起彼落的荒山景象。我們正視這個問題，希望至少在我們的時代可以再次讓島嶼恢復綠意。

這時候我們發起一個活動，「以一人一千日圓為單位，來籌措一百萬人份的捐款吧」。捐款募集到三十多萬人份的時候，我們也跟瀨戶內海島嶼上的小學打招呼問說：「要不要一起行動？」他們不必捐獻，而是請他們幫忙收集橡實。

只要一間國小有十名左右的熱心學生，花十天就可以撿到大約三萬顆橡實。埋進土地大約有八成會發芽。只要這些發芽的樹木成長到八十公分左右，我們就會把它移回荒山。

自己親手種下的樹，在自己成長的島上生根，將來有一天，樹會長大開花，結出橡果。學生們對土地的感情也會跟著萌芽。話雖如此，可是樹並沒有那麼容易長大，要

看到成果需要相當漫長的時間。

在半世紀之前，有位法國作家讓・紀沃諾（Jean Giono）寫了《種樹的男人》這本書。

描寫一個農夫的人生，終生致力於恢復自然景觀，直到生命結束之前都持續不停地種樹。像這位農夫這樣意志堅定、默默持續無私的行為等等，並不是常人所能夠輕易辦到的。

然而，人們如果可以聚集彼此微薄的力量，同心協力的話，我想一定可以改變這個社會。

如果種植橡果的孩子們長大以後認為自己有能力可以改變環境，那就太棒了。

只要人們像《種樹的男人》那位農夫一樣

意志堅定，

聚集彼此微薄的力量，同心協力，

我想一定可以改變這個社會。

創造海洋牧場

從二十幾年前開始，我就一直在思考一個問題。那就是將瀨戶內海轉型成「海洋牧場」。

從青甘算起，瀨戶內海養殖了各式各樣的魚類，可是飼料投放過量等等問題導致瀨戶內海汙染越來越嚴重。若是將整片瀨戶內海視為一座海洋牧場，不知大家感覺如何？放養魚苗，在捕魚的同時也建立資源循環的規則，這樣對環境也很好。如果日本可以從這裡獲得蛋白質來源，不是很好嗎？

我屢次跟政府提及這個建議，可是完全沒有下文。

此外，我也思考過將日本海視為海洋牧場的構想。日本海鄰接俄羅斯、朝鮮、韓國和中國，若是將這裡經營成海洋牧場，就可以確保鄰近地帶的蛋白質來源。

將海洋資源保育的問題層次拉高，把它當成是鄰近所有國家的共同課題來思考。我想確保糧食來源可以作為一個討論基礎，進而建立一種新的外交模式。藉由這個計畫的推行，或許也可以讓周邊其他國家感受到「地球是一個整體」這種觀念。

中國隨著經濟成長，環境破壞也越來越嚴重。生活廢水、工業廢水直接排放到海中，這也是越前水母大量出現的原因之一[29]。日本海的漁獲量也逐年銳減。如果要及早

解決這個狀況，日本必須要和周邊鄰近國家共同合作才行。

要對其他國家開口的時候，如果日本擁有文化上的發言權，或許就可以獲得其他國家的認可。

我們應該撤除經濟大國的姿態，將「文化國家日本」的形象呈現到亞洲諸國面前、呈現到全世界。因此，我認為日本應該要更加投入文化活動才行。

面對環境和文化的課題，我認為應該要用更全球化的視角來思考和行動。現在進入二十一世紀，這更是當務之急。

直島「家屋」計畫

我在一九六〇年代，二十歲出頭的時候開始走訪日本各地。那時候直島這個位居瀨戶內海的小島上，還留有許多橫跨江戶到明治時期的美麗建築。現在漂亮的家屋還在，可是離開的居民越來越多。倍樂生企業[30]將這些無人居住的民宅承租下來，推動活化計畫將內部轉化成美術館[31]。

將整座島轉換為藝術用途這種創新的嘗試在國際上獲得高度的讚賞。我們新造的建物評價不錯，不過相較之

下，活化古老民宅轉化成為美術館則獲得更多的注目。

這個規畫和直島豐沛的自然風光相得益彰，創造出非常吸引人的「文化森林」。

就直島「文化森林」這個構想而言，我認為如果可以將高松、高知、德島等瀨戶內海整體地區整合成「文化島嶼」、「文化網絡」，一定可以變成全世界屈指可數的文化和觀光資源。

日本和日本人

我認為自己會開始強烈意識到環境、文化這些課題，

關鍵在於日本發生阪神‧淡路大地震。

人類想要過豐衣足食的生活，應該要怎樣生活才好？

外國人常常批評日本人「缺乏個性」、「缺乏原創性」，可是我們也經常聽到外國人說「想要去日本」、「想要住在日本」。他們的理由之一是「長壽」，人可以活很久。男性七十九歲、女性八十六歲，平均大部分的人都可以充滿活力活到八十二歲左右。

我自己去分析這個長壽的原因，認為答案應該是好奇心。這個好奇心背後的本質是自然。美麗的自然。

世界上很少有其他民族像日本人這麼熱愛自然，看到櫻花開心、看到紅葉高興、看到白雪也很雀躍。擁有這種感受性的民族在全世界少得令人出乎意料。日本人經常和

自然對話，俳句有很多季語[32]，日文中描繪自然的美麗詞句也很多。就這層意義而言，日本是一個非常不得了的國家。由此也會延伸思考到地球的環境。

過去有位法國人稱讚日本民族水準很高。詩人保羅‧克洛岱爾[33]對他好友，也是一位大詩人保羅‧梵樂希[34]這樣說，有一個民族我希望他不要滅亡，那就是日本。

克洛岱爾身為駐日法國大使，從一九二一年起在日本住了六年。他姊姊是雕刻家卡蜜兒‧克洛岱爾[35]，相當關心當時流行的日本風格，可能他也有間接受到一些影響。

第二次世界大戰途中，日本敗戰氣氛越來越濃厚那時候，保羅‧克洛岱爾發表言論說：「日本人雖然貧窮，可

是很高貴。他們擁有源遠流長的文明，我從來沒有見過這麼值得關注的民族。」我想他的評論和日本人感受性強烈這個特質有關。

我想日本人應該要對自己的民族感到更驕傲才對。

建築就是開創對話空間

一九六五年，第一次前往歐洲旅行的時候，我去拜訪科比意建造的廊香教堂。這棟建築將很多人聚集到這裡，也是朝聖的地點之一。

聚集而來的人們彼此之間自然就會開始交談。在對話

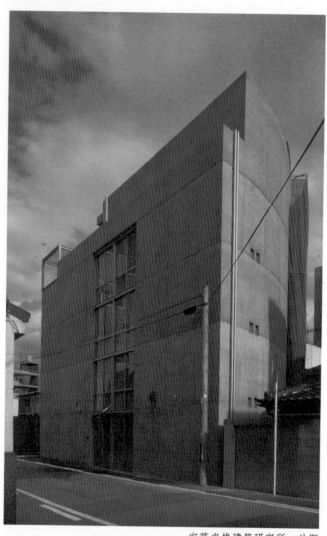

安藤忠雄建築研究所・外觀

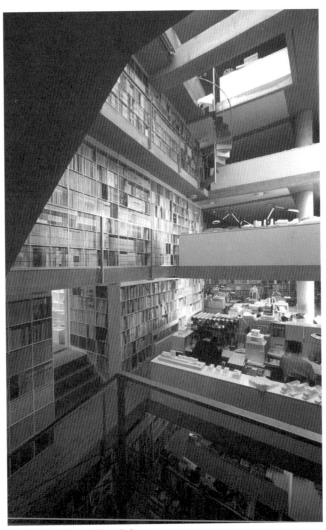

安藤忠雄建築研究所·內部

的過程中，思路也會跟著拓展。

然而現在隨著電腦越來越進步，我想今後這個世界會越來越傾向以個人為主體。因此，人類彼此之間應該會需要比現在更多的對話空間。

雖然我們是運用建築來開創「對話空間」，不過建造這些對話空間的人彼此之間卻不講話，這該如何是好？

我有大約三十名的員工在事務所裡面工作，吃午飯的時候大家都是各自分散出去找東西吃。總而言之，和人說話對他們來說好像是什麼折磨。

工作的過程當中也不講話。幾乎一整天都只面對電腦。只和電腦對話的人有辦法設計出促進人們彼此交流的空間嗎？所以我都會叫他們多說一點話。

我的事務所是一棟五層樓的建築，從一樓到五樓中間挑空，蓋成從任何位置都可以彼此對話的結構。就像過去大家族聚集在一個屋簷底下生活。

人類這種生物原本應該是要透過對話才能夠具體意識到自己活著，可是現在連溝通的機會都消失了。

我們或許可以從電腦吸收知識，可是我們的工作單靠電腦無法完成。畢竟建築師這個職業是要創造人類彼此交流的空間，一個人如果不能了解面對面溝通的意義，他是沒有辦法幹這一行的。

26 同潤會：一九二三年日本發生關東大地震，基於國策，政府於一九二四年成立財團法人同潤會，主要目的是在日本重建的過程當中提供住宅。它在東京和橫濱十六個地點興建的集合住宅，稱之為「同潤會公寓」。

27 町屋：指的是工商業者住的民房。參見註解2的長屋條目。

28 中坊公平：一九二九年生，前日本律師協會會長，打造新日本國民會議特別顧問。曾和瀨戶內豐島地區居民共同協力進行產業廢棄物的公害訴訟，獲得日韓國際環境獎。

29 越前水母大量出現：近年來日本沿岸反覆出現大量越前水母，牠們會填滿漁網，嚴重妨礙漁業進行。此外，水母的毒性也會汙染網中其它一同捕撈的魚貝類，降低產品價值。針對水母問題目前學界提出許多假說，不過大多和海域污染還有海岸環境遭到開發破壞有關，真正原因還有待調查。

30 倍樂生股份有限公司：日本知名教育機構（Benesse Corporation，

146

代表產品之一即為臺灣熟悉的《巧連智》，以函授課程「進修講座」廣為周知。

31 轉化成美術館：倍樂生以瀨戶內海的直島及其附近離島為基礎，在海上打造出一個文化園區。包含由安藤忠雄進行總體規畫的直島藝術園區（Art Site 直島，包含博物館以及高級度假旅館等設施），以及翻修老宅展示裝置作品的「家屋計畫」等。近年來結合諸多離島推動瀨戶內海藝術節引起廣泛注意。

32 季語：俳句是一種日本傳統詩歌的體裁，以五、七、五的音節組成。古典俳句要求每一首詩都必須包含至少一個描述季節的象徵詞句，稱為季語，用來暗示時間和空間。

33 保羅‧克洛岱爾（Paul Claudel, 1868-1955）：法國劇作家、詩人、作家、外交官。一九二一～一九二七年擔任法國駐日大使。公務之際，他會偷閒積極了解日本。

34 保羅‧梵樂希（Paul Valéry, 1871-1945）：法國作家、詩人、小說家、批評家。他的著作範圍很廣，被人視為是法國第三共和時期非

常具代表性的知識分子。

35 卡蜜兒・克洛岱爾（Camille Claudel, 1864-1943）：法國雕塑家。曾入羅丹（François-Auguste-René Rodin, 1840-1917）門下學習雕塑，展現非凡的創作才華。

第五章

數位時代的觀點

刻意不方便

交換名片的時候，大家看到我的名片都會嚇一跳。上面只有電話號碼，既沒有傳真，也沒有Email。

我只用電話。現代社會已經那麼發達，這樣真的是不太方便。東京那邊有人聯絡說想要把現場狀況傳真過來，我會回答：「不了，麻煩您送過來應該會比較好。」

從東京到大阪要花兩個多小時，我認為在移動過程當中所耗費的「夾縫時間」非常重要。在這段過程中，人會去思考各式各樣的事情。這個機會非常珍貴。

再者，當面親自和對方溝通，經常會找到度過難關的線索，讓工作進行得更順利。

隨著資訊設備的發展，整個社會迅速邁入電腦時代，可是這並不是人類應該走的路。不管再怎麼想，我都認為人類偏離了正確的方向。我想，資訊科技對於人類來說其實是一種退化。

我不用網路，也沒有 Email。這樣生活起來還是完全沒有問題。手機是為了需要打給其他人所以我會帶，不然其實我不知道自己的號碼。如果別人一天到晚打來，那不是很煩嗎？所以我不會把號碼給別人（笑）。

年輕人不用家用電話，都用手機。可是一旦有事情要聯絡卻都找不到。人類可以透過這種溝通方式生活嗎？我覺得非常不安。

就地域社會而言，最重要的是家庭。因為人在這邊，所以才會產生地域社會，可是這種狀況現在也在瓦解。

就算家人聚集在客廳，有人發簡訊，有人在看手機，有人看電腦，大家都各別在和外面的世界溝通。這樣真的好嗎？這樣不是一種危機嗎？

個人必須要有能力，才能夠發揮電腦的功能。

就當今的建築界而言，設計造型都是用電腦在畫。真的要說的話，現在這個時代建築圖好像連一般人都可以來

畫。只要用電腦就可以輕易收集到各式各樣的資訊，做到某種程度都不會出問題，反正只是複製、貼上。

那麼專業本身到底是什麼？

如果沒有辦法分析綜合性的資訊，將自己的創意細膩融合到工作當中，就沒有辦法成為一個專業建築師。電腦沒有辦法完成一切。

想要真正發揮長才，自己必須要有能力。不僅建築如此，我想任何領域的工作都會告訴你一樣的結論。

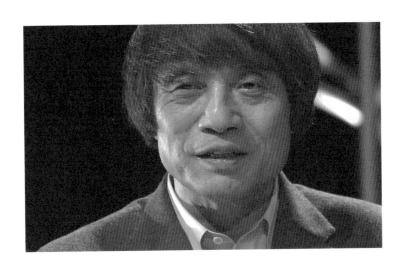

讀書寫字打算盤

我小時候常常聽人家說：「不會讀書、寫字、打算盤就完了。」

所謂「讀書」，指的是透過閱讀來作哲學性的思考，尋找自己的生活方式。「寫字」指的是藉由書寫將自己的想法表達出來。「打算盤」不單只是單純算數，而是要為人生作規畫。

替自己的人生作規畫的時候，要怎樣回顧過去，思考

將來呢？為了具備這樣的能力，必須學會讀書、寫字、打算盤。

現代人都忘記讀書、寫字、打算盤這些能力，相形之下，只重視眼前的事情。而電腦最擅長的，就是處理眼前的事。計算馬上就可以獲得解答，也可以協助分析和收集資訊。

可是，真正的讀書、寫字、打算盤，指的是要運用自己的思考、表現和判斷能力來建立自己的世界。

157

興建電腦無法代勞的建築

我設計的住宅說起來是一種像是「殼」一樣的東西。

興建落成之後只是提供一種生活的容器，之後可以隨使用者自己去思考應用。基本上是基於這樣的原則。

家這種空間，到頭來必須要靠自己去經營。施工的時候是我們的責任，蓋好之後，就靠住戶自己去發展自己的居家生活。

大多時候，客戶的想法都和我的意見不一樣。

假使彼此想法有落差，就一定會出現矛盾。在解決矛盾的過程當中，會隨之發展出各式各樣的新元素。

如果這些事情都事先協調好的話，就算用電腦也可以蓋房子。可是這樣行不通。就是因為電腦無法代勞，所以我們才必須思考要怎麼作。

如果客戶沒有辦法接受這樣的思考邏輯，那就很難蓋出好房子。半數的客戶會說「算了」打道回府。這不是設計的問題，而是基本思考邏輯的問題，遇到這樣的結果也沒辦法。

施工之前，會花上兩年左右作設計，中間也會進行討論，工程也會花上兩年。在這四年之間，大家簡直就像是親朋好友相聚那樣經常碰面，如果思考方式有落差，就很

難繼續進行下去。當然，也有一些專業技術人員會百分之百聽從客戶的意見。

不過我不會隨客戶起舞。我認為客戶、設計者、施工者各自的意見相互碰撞，才會創造出有價值的事物。

建築是團隊合作的成果

評價建築的時候，我認為誇口說「這棟建築是我作的」這種人越多，那棟建築物就越好。我們進行設計，之後會有工人師傅、泥水匠和工地監工在負責施作。大家一起完成一個目標這種心情非常重要。

打造一個家是一種團隊合作。我們的工作就是要規畫出一個空間，讓大家都感覺「這是我作的」。

前往工地現場的時候，我會像工頭一樣提出各種指示。而且日本專業技術人員的水準很高，就算我們提出非常繁複的要求，還是會有人賭一口氣承接下來，心想，我會做得比你想像中的還要更好！因此我也不會妥協。

建築的施作現場真的很重要。

藝術作品是由自己構想、自行完成，不過建築就不僅只是自己的構想，裡面會有屋主，會有專業技術人員，大家的意見都包含在裡面。因此是一種團隊合作。

第六章

面對二十一世紀

——建築的未來、人類的未來

把握機會

迎接二十一世紀之後，日本社會卻越來越傾向封閉保守。在這樣的狀態下，大家都想要追求更具理想性的目標。

大家各自摸索目標，想要從那個大夢裡開創出自己的夢。大家期望自己能夠擁有更崇高的目標，想要擁有機會打造新的理想。

就算不是一流大學畢業，不是在一流公司上班，大家都還是擁有自己的夢。大多數的人會覺得「不要妄想

了」，可是事實並非如此。只要用自己的方式思考「自己該怎樣實現自己的夢」，這個社會一定會提供機會。

機會來敲門的時候要確實把它抓住，需要平常日積月累的努力。

如果可以善用機會，將來一定可以在某個領域開創出自己的一片天。

堅持夢想，想要實現它，需要非常強的能量。過去我曾經遭遇過無數的失敗，都還是一直保有這樣的能量。

有人問我為什麼都不會膩，可以這樣繼續堅持下去，我想大概是因為我非常投入的關係。

我沒念過大學，也沒受過專業教育。有人委託我進行

設計，我每次都把它當成是我的「畢業製作」來看待，全心全意投入其中。

全心全意去做的時候，任何人都不會去提什麼不滿。譬如說就算幾乎沒有什麼預算，也不會抱怨條件太差。

可是人類會越來越怠惰。如果我自己變成那樣的話，我想那就是我該退休的時候了。因為我會變得沒有辦法再那麼投入。

要讓自己持續維持在全心投入的狀態，必須下工夫照顧自己的心。因此需要體力和精神力。我希望自己可以維持三十幾歲的體力和精神力一路工作到七十五歲，可是要怎樣維繫下去，就會變成我自己將來的課題。

面對工作如履薄冰

除了日本之外，我還以建築師的身分在美國、墨西哥、中國、韓國、臺灣和義大利等地進行工作。值得慶幸的是，成果也獲得了許多的獎項。對我而言，這些獎項似乎代表先前工作的結果，好像在說「辛苦了」，今後也請繼續加油。

因此我完全不會去考慮工作地點是在東京還是北海道，在我體力能夠負荷的狀態下，我想要以全球規模的等級來工作。

如果要說我有什麼天賦，那或許是「一天到晚抱著瀕臨極限的緊張感」。

我必須懷抱緊張感的理由之一，是因為我是花別人的錢和社會的錢來作建築，成果馬馬虎虎的話，會讓我覺得很過意不去。

因此每次工作都是抱著決一死戰的心情。我的建築事務所設在大阪，如果拜訪客戶的時候可以讓他們感覺到「大阪游擊隊出現啦」，那也不錯。

去東京被人討厭，去紐約被人討厭，去巴黎被人討厭，就這樣，藉由被人討厭，可以讓自己和對方產生緊張感。我認為這是一件好事。

此外，大阪人一路支持我走到現在，對我有恩，所以

我想要把大阪當成是我的根據地，在這裡奮戰到最後一刻。

一天到晚抱著瀕臨極限的緊張感，

在體力能夠負荷的狀態下，

我想要以全球規模的等級來工作。

想法會隨時間改變

到目前為止我經手設計過的建築很多，不過感覺「真失敗」、非常後悔的其實也有。所謂失敗指的不是建築倒塌之類的意思，而是反省之後覺得「那邊如果這樣做應該會更好」。

話說建築真的是相當麻煩，沒有辦法隨便重蓋。把已經蓋好的建築物稍微調整一下之後再蓋一次，應該會變得更棒，可是現實當中沒有辦法這樣作。

所以雖然在施工之前會反覆製作模型，繪製藍圖，可

是從設計到完成之間會有四、五年的時差，想法也會在這段期間之內出現改變。當然，我們工作事先就已經預期到這一點，可是還是很難。

依照專業而言，大家可能會認為建築師會住在自己設計的房子裡面，可是我家是普通的集合住宅。因為我覺得自己設計的住宅很難用，住在普通的集合住宅比較方便（笑）。

事務所是我自己設計的。這棟房子也很不好用，從一樓挑高到五樓，沒裝電梯。所以上上下下可以練體力。我把座位設在一樓，左邊是玄關，右邊是後門。因為門一天到晚開著，一、二月外面的空氣都會吹進來，每次都會感冒。

回想起這些狀況，就覺得「住吉的長屋」的客戶真的很堅強。先生抱怨說：「冷啊——」太太也說：「真的很冷耶，該怎麼辦是好。」你看話題就會從這裡開始展開，然後就會開始想要怎麼解決。

了解「忍耐」，承受「不便」，這些事情和整體的幸福也連結在一起。

……建築師這種職業，如果不像這樣對任何事情都發表一堆聽起來好像很有道理的意見，就沒有辦法工作（笑）。

二十一世紀，建築師應該做什麼

從天空俯瞰東京和大阪的都市，會覺得人類蓋房子蓋到這種程度真的是很了不起。就算大家一直呼籲說不要再蓋硬體、不要再蓋硬體……

日本戰後藉由高度成長期的經濟力量一口氣把國家打造起來。可是也有人認為建設沒有做什麼規畫，像是綠地啦、道路等等。都市計畫和生涯規畫很類似，人生只有一次，如果沒有在某種程度上事先替未來作好規畫，一切看著辦是行不通的。

175

思考「未來我們能夠做什麼」，就覺得都市建設必須要和自然合為一體、和諧共生，要以這個為目標。

此外，日本會發生地震，安全自在也必須列入都市建設的考量。建築師必須同時和許多元素一邊對話一邊進行未來的工作。

我希望個人也能夠想想「自己可以做什麼貢獻」。

日本有一億三千萬的人口。每一個人如果一年種一棵樹的話，地球就會增加一億三千萬顆樹。這件事情如果實現，就會讓全世界的人大吃一驚，心想，日本是不是全體國民都很關心環境！如果日本可以成為這樣的國家那就太好了。

大家總是認為，「就算我自己關心環境，社會也不會

跟著改變」。可是只要人人都關心起來，就可以匯聚成很大的力量。身為建築從業人員，我希望自己能夠繼續將這個觀念推展下去。

獻給一百年後想要成為建築師的年輕人

要和一百年後學習建築的學生溝通真的很難。

因為我了解的是一百年前二十世紀初葉的建築，

二十一世紀的狀況已經改變很多。

今後材料會改變、工法會改變、人類的生活也會變，

這時候大家要以周遭環境和人類的生活這些現實狀況

作基礎，

希望大家能夠想著一百年、兩百年以後的世界來設計建築。

社會問題、技術問題，我認為結合各式各樣的知識運用綜合性的學問，才有辦法打造全球規模等級的建築。

二十世紀初葉和二十一世紀初葉學建築的人所需要具備的學養差很多。

我希望大家可以一起來追求這樣的知識。

安藤忠雄

MA0028X

邊走邊想：安藤忠雄永不落幕的建築人生
歩きながら考えよう──建築も、人生も

作　　　者　　安藤忠雄 Tadao ANDO
譯　　　者　　鄭衍偉
封面設計　　蔡佳豪
內頁排版　　張彩梅
總　編　輯　　郭寶秀
責任編輯　　郭棤嘉

發　行　人　　涂玉雲
出　　　版　　馬可孛羅文化
　　　　　　　104台北市民生東路二段141號5樓
　　　　　　　電話：02-25007696
發　　　行　　英屬蓋曼群島商家庭傳媒股份有限公司城邦分公司
　　　　　　　台北市中山區民生東路二段141號11樓
　　　　　　　客服服務專線：（886）2-25007718; 25007719
　　　　　　　24小時傳真專線：（886）2-25001990; 25001991
　　　　　　　服務時間：週一至週五9:00~12:00；13:00~17:00
　　　　　　　劃撥帳號：19863813　戶名：書蟲股份有限公司
　　　　　　　讀者服務信箱：service@readingclub.com.tw
香港發行所　　城邦（香港）出版集團有限公司
　　　　　　　香港灣仔駱克道193號東超商業中心1樓
　　　　　　　電話：（852）25086231　傳真：（852）25789337
　　　　　　　E-mail: hkcite@biznetvigator.com
馬新發行所　　城邦（馬新）出版集團 Cite (M) Sdn Bhd
　　　　　　　41, Jalan Radin Anum, Bandar Baru Sri Petaling,
　　　　　　　57000 Kuala Lumpur, Malaysia.
　　　　　　　電話：（603）90578822　傳真：（603）90576622
　　　　　　　E-mail: cite@cite.com.my
輸出印刷　　前進彩藝有限公司
二版一刷　　2023年10月
定　　　價　　330元（如有缺頁或破損請寄回更換）

写真協力：安藤忠雄建築研究所
版權所有　翻印必究

城邦讀書花園
www.cite.com.tw

※本書由日本NHK BS電視節目「100年專訪／建築家・安藤忠雄」的內容，
作者加以增補、潤飾而成。

國家圖書館出版品預行編目

邊走邊想：安藤忠雄永不落幕的建築人生／
安藤忠雄著；鄭衍偉譯. -- 二版. -- 臺北市：
馬可孛羅文化出版：家庭傳媒城邦分公司發
行, 2023.10
面； 公分. -- (Act；MA0028X)
譯自：歩きながら考えよう：建築も、人生も
ISBN 978-626-7356-10-4 (平裝)

1.CST: 安藤忠雄 2.CST: 學術思想 3.CST: 建
築 4.CST: 文集

920.7 112013818